碑學與帖學書家墨跡

溥儒

曾迎三 編

上海辭書出版社

重新審視『碑帖之争』

自晚近以來的二百餘年間，碑學、帖學、碑派、帖派以及碑帖之爭一度成爲中國書法史的一個基本脉絡。不過，需要説明的是，自清代中晚期至民國前期的書法史，基本仍然以碑派爲主流，而帖派則佔次要地位，這是一個基本史實。當然，在這個基本史實基礎之上，又有着帖學的復歸與碑帖之激蕩。這是因爲晚近以降的碑派話語權比較强大，而崇尚帖派之書家則不得不争話語權，故而有所謂『碑帖之爭』。

其實所謂『碑帖之爭』，在清代民國書家眼中，並不存在實際的概念之爭（因爲清代民國人對於碑學、帖學的概念及内涵本就非常明晰，無需争論），而是話語權之争。所謂的概念之争，祇不過是後來人的一種錯覺或想象而已。當言説者衆多，便以爲争論之事實，實際仍不過是一種話語言説。事實是，碑帖固然有分野，但彼時之書家在書法實踐中並不糾結於所謂概念之論争。所以，其本質是碑帖之分，而非碑帖之争。

碑與碑派書法

就物質形態而言，所謂的碑，是指碑碣石刻書法，包括碑刻、石刻、墓志、摩崖、造像、磚瓦等，皆可籠統歸爲碑的形態。這是廣義之碑。但就内涵而言，書法意義上的碑派，則專指取法漢魏六朝之碑者。爲什麼説是取法漢魏六朝之碑者，纔可認爲是真正意義上的碑派？是因爲，漢魏六朝之碑乃深具篆分之法。不過，碑派書法，

也可包括唐碑中之取法漢魏六朝碑之分意者。這纔是清代碑學家的真正取法要旨，離開了這個要旨，就談不上真正的碑學與碑派。譬如，唐人以後的碑，如宋代、明代的碑刻書法，是否也可納入清代的碑學範疇之中？當然不能。因爲，宋明人之碑，已了無六朝碑法之分意。所以，既不能將碑派書法狹隘化，也不能將碑派書法泛論化。

那麼，何爲漢魏六朝碑法中的分意？這裏又涉及一個比較複雜的問題。所謂分意，也即分法，八分之法。以八分之法入書，這是晚近碑學家如包世臣、康有爲、沈曾植、曾熙、李瑞清等人經常提到的一個重要概念。八分之法，也即漢魏六朝時期的一個重要筆法，指書法筆法的一種逆勢之法。其盛於漢魏而衰退於唐，至於宋明之際，則衰敗極矣。到了清代中晚期，隨着碑學的勃興，八分之法又大盛。故八分之復興，某種程度上亦是碑學之復興，某種程度上亦是八分之復興。此爲晚近碑學書法之關揵。

另有一問題，亦是書學界一直比較關注的問題：取法唐碑者，又是否屬於碑派書家？我以爲這需要具體而論。唐代碑刻，有一個基本特點，即合南北兩派而爲一體。也就是説，既有北朝（北派，也即碑派）之筆法，亦有南朝（南派，也即帖派）之筆法，多合二爲一。顔真卿碑刻中，即多有北朝碑刻的影子，如《穆子容碑》《吊比干文》《元頊墓志》等，亦有篆籀筆法，顔氏習篆多從篆書大家李陽冰出。但事實上我們一般多把顔真卿歸爲帖派書家範疇，那是因爲顔書更多

是南派「二王」一脈，同樣，歐陽詢、虞世南、褚遂良等初唐書家之碑刻，亦多接軌北朝碑志書法，而又融合南派筆法。但清人所謂的碑派書法，一般不提唐人。如果說是碑帖融合，我以爲這不妨可作爲碑帖融合之先聲。事實上，彼時之書家，並無碑帖融合之概念，而是創作實踐之便然，也就是事實本就如此，亦本該如此。焉知「二王」就不習北碑？此外，康有爲固然鼓吹『尊魏卑唐』，但事實上康有爲的話裏藏有諸多玄機，其尊魏是實，卑唐亦是實，然其習書則並不卑唐，而是多取法於其有六朝分意之小唐碑，如《唐石亭記千秋亭記》即其一也。康氏行事、習書，論書往往不循常理，故讓後人不明就裏，以至於誤讀甚多。康氏之鄙薄唐碑，乃是鄙薄唐碑之了無六朝分意者，而其對於深具六朝分意之唐碑，則頗多推崇。沈曾植習書與康氏固然有別，然其行乃一也。沈氏習書雖是包孕南北，涵括碑帖，出入簡牘碑版，然其實質上仍然是以碑法寫帖，終究是碑派書家而非帖派。以碑寫帖，或以碑法改造帖法，是清代民國碑派書家的一大創造，李瑞清、鄭孝胥、張伯英、于右任等莫不如此，如果將他們歸爲帖派書家，或是以帖寫碑者，則屬誤讀。

帖與帖派書法

廣義之帖，泛指一切以毛筆書寫於紙、絹、帛、簡之上之墨跡，此以與碑石吉金等硬物質材料相區分者。簡言之，也就是指墨跡書法。然，狹義之帖，也即清代碑學家所說之帖，則專指摹刻於棗木板上之晉唐刻帖。也即是說，清代碑學家所說之帖學，並非是統指墨跡書法，而是指刻帖書法。既然是刻帖書法，則當然非第一手之墨跡原作了，而是依據原作摹刻之書，且多刻於棗木板上，故多有『棗木氣』。所謂『棗木氣』，多是匠氣，呆板氣之謂也，

也即缺乏鮮活生動之自然之氣，這緣是清代碑派書家反對學帖之緣故。自晋唐以迄於宋明時代的這一千多年間，帖派書法一度佔據中國書法史的半壁江山，尤其是其領銜者皆爲第一流之文人士大夫，故往往又易將帖學書法作爲文人書法之一表徵。帖學到了晚明，達於巔峰，出現了王鐸、傅山、黃道周、倪元璐等大家。清初接續晚明餘緒，尚是帖學書風佔主導，一直到康乾之際，仍然是趙、董帖學書風的大行其道。

碑學與帖學

康有爲、包世臣、沈曾植等清代碑學家之所謂碑學、帖學概念，並非是我們今人理解之碑學、帖學概念，而是指狹義範疇，或者說有其嚴格定義。但由於古人著書，多不解釋具體概念，故而後人讀時，則往往發生誤判。這是因爲清代書論家多有深厚的經學功夫，其著述在運用概念時，已經過經學之審視，無需再詳細解釋。這是過去學問家的一種特有的話語表述方式，書論著述亦不例外。

正是由於對碑學、帖學之概念不能明晰，故往往對清代之碑學主張發生錯判，這也就導致後來者對碑學、帖學到底何者纔是取法第一手資料的爭論。

其實這種爭論，在清代書家那裏也並不真正存在，而衹不過是書家的審美好惡或取法偏向而已。關於誰纔是取法第一手資料的問題，後世論者中，帖學論者多對碑學論者發生誤判。比如主張帖學者，一般認爲取法帖學，纔是第一手資料；而取法碑書者，則是第二手資料。這裏存在的誤讀在於：正如前所述，對帖學的概念未能釐清。如果按照狹義理解，帖學應該是取法宋明之刻帖者。

而這種刻帖，往往是二手、三手甚至是幾手資料，其真實面貌早已發生變化。而習碑者，之所以主張習漢魏六朝之碑，乃是因爲，漢魏六朝之碑刻書法，其鑿刻者往往也懂書法，故刻碑本身也是一種創作。所以，碑刻書法固然有書丹者，但工匠鑿刻的過程也是一種再創作，同樣可作爲第一手的書法文本。甚至，高明的工匠，在鑿刻時可能比書丹者更精於書法審美。這就是工匠書法作爲中國書法史中一個重要存在之原因。理解這個問題其實並不複雜，不妨以篆刻作爲例子。篆刻家在刻印之前，一般先書字。但對於一個篆刻者而言，書字祇是其中一方面，甚至並不是最主要方面，而刀法纔是其中的重中之重。

事實上，碑學書家並不排斥作爲第一手資料的墨跡書法，不但不排斥，反而主張必須學第一手的墨跡材料。無論是阮元、包世臣、康有爲，還是沈曾植、梁啓超、曾熙、李瑞清、張伯英等，均不排斥學第一手的墨跡材料。但不能認爲學第一手的墨跡材料者就一定是帖學，而取法碑刻者就一定是碑學。這祇是一種表面的理解。若如此，則豈不是秦漢簡牘帛書也屬於帖學範疇？宋人碑刻也屬於碑學範疇？

之所以作如上之辨析，非是糾結於碑帖之概念，而是辨其名實。碑帖確有分野，但絕非是作無謂之爭。事實上，碑帖之別，在清代民國書家間基本界限分明。如鄧石如、伊秉綬、張裕釗、趙之謙、徐三庚、康有爲、陳鴻壽、張祖翼、李文田、吳昌碩、梁啓超、鄭孝胥、曾熙、李瑞清、張伯英、張大千、陸維釗、沙孟海等，應劃爲碑學書家。並不是説他們就不學帖，而是其即使學帖，也是以碑法入帖，也即以漢魏六朝之碑法入帖。而諸如張照、梁同書、劉墉、鐵保、吳雲、翁方綱、翁同龢、劉春霖、譚延闓、溥儒、沈尹默、

白蕉、潘伯鷹、馬公愚等，則一般歸爲帖學書家。另有一些在碑帖融合上有突出成就者，如何紹基、沈曾植等，貌似可歸於碑帖兼融一派，但事實上他們在碑上成就更大。其實以上書家於碑帖均各有兼涉，祇不過涉獵程度不同而已。但需要特別強調的是，碑學書家寫帖和帖學書家寫碑，也是有明顯分野的。碑學書家寫帖，帖學書家仍以帖的筆法寫碑。故碑學書家寫帖者，仍不影響其爲碑派，帖學書家寫碑者，仍不影響其爲帖派。

本編之要義

故本編之要義，即在於通過對晚近以來碑學書家與帖學書家之墨跡作品與書論文本之編選，重新審視『碑帖之爭』之真正要旨。基於此，本編擇選晚近以來卓有成就之碑學書家與帖學書家，並依據書家生年，先期推出梁同書、伊秉綬、何紹基、吳昌碩、沈曾植、曾熙、譚延闓、溥儒、張大千、潘伯鷹等，由曾熙後裔曾迎三先生選編，每集邀相關專家學者撰文。在作品編選上，注重可靠性、代表性、藝術性、時代性等要素，並注意將作品文本與書論、當時及後世之權威評價等相結合，注重作品文本與書家書論之互相補益。本編宗旨非在於評判碑學與帖學之優劣，亦非在於言其隔膜與分野，而在於從第一手的墨跡作品文本上，昭示碑學與帖學之並臻發展，以彰明於今世之讀者，期有以補益者也。

是爲序。

朱中原 於癸卯中秋

（作者係藝術史學家，書法理論家，《中國書法》雜志原編輯部主任）

溥儒

溥儒（1896-1963）

溥儒（1896-1963），滿族，北京人。原名愛新覺羅·溥儒，初字仲衡，後改字心畬，自號西山逸士、羲皇上人、松巢客、舊王孫等，室名省心齋、寒玉堂、二樂軒。著名書畫家、文人、收藏家、學者。

尤以繪畫擅名於世，與張大千並稱『南張北溥』，又與吳湖帆並稱『南吳北溥』。生平著述豐富，所涉範圍綜博，撰有《四書經義集證》《慈訓纂證》《經籍擇言》《吉金文考》《秦漢瓦當文字考》《陶文釋義》《寒玉堂畫論》等。

溥儒是晚清宗室，恭忠親王愛新覺羅·奕訢之孫，屬滿洲鑲藍旗。奕訢為道光帝旻寧第六子，育有子嗣四人：長曰載澂，次曰載瀅，都受封貝勒，三子載濬與四子載潢均在幼時夭亡。長子載澂年二十八而卒，無子。依照宗族制度，載瀅的嫡長子溥偉被過繼給載澂為後，並在奕訢卒時承襲恭親王爵。溥儒乃載瀅仲子，與其三弟溥僡皆為載瀅側室夫人所生。清帝遜位以後，嗣王溥偉出逃恭王府，奉嫡母遠赴青島，後移居大連。溥儒與三弟溥僡則奉母隱居北京西山戒臺寺，後返遷恭王府萃錦園，直至抗戰後遷出。1949年，溥儒攜眷移居臺灣，在臺灣師範學院（後為臺灣師範大學）任教。

貴冑出身的溥儒自幼天資聰穎，學習條件優渥，四歲始讀蒙經，五六歲入私塾受業，七、八歲便會作詩，十一歲能寫古文，於經、史、子、集皆有涉獵，為日後的藝術成就打下了深厚的學問基礎。青年時代的溥儒曾遊歷德國，歸來後便繼續奉母隱居，潛研經史文學，致力於藝術創作。約三十歲開始自學繪畫，逐漸聲名大振，與張大千相頡頏，時人並稱『南張北溥』。溥儒是詩、書、畫兼擅的典型傳統書家。其詩偏愛唐音，不喜江西詩派，詩格清新，

意境空靈；作文則慕六朝駢儷之體，好用辭藻典故；繪畫規模宋元，所涉題材廣泛，工山水、擅人物、花卉等，初由『南宗』畫法入手，轉師『北宗』，用筆簡潔凝練，設色清雅，畫境悠遠，書卷氣濃鬱，被譽為『中國文人畫最後的一筆』。一人身兼之眾藝，溥儒曾言：『如若你要稱我畫家，不如稱我書家；如若稱書家，不如稱我詩人；如若稱我詩人，更不如稱我學者了。』由此可見他對詩、文、書、畫以及治學的思想與追求。

在書法上，溥儒為清代皇室書家一脈，以歷代帝王、名臣書法為宗，其書畫深得帖學神髓。溥儒書法主要以楷、行、草見長，兼以篆、隸二體築基。其大楷由唐碑入手，初學顏、柳、歐，後專臨裴休《圭峰禪師碑》，於此得力甚多，還受到成親王永瑆的深厚影響。大楷用筆剛勁，點畫方峻，骨力洞達，結體嚴整，內緊外鬆，深合唐人法度。小楷胎息晉唐名家，清勁秀逸，『端凝緊密處似歐』，溫雅舒展處合褚，瘦硬清寒而神氣充腴』。存世作品以行草書居多，根植『二王』帖學一路，運筆迅捷嫻熟，點畫飄逸沉著，毫無虛浮驕縱之氣。其作行草雖速，但在章法上不求牽絲連綿不斷，字多獨立生姿，氣韻貫通，直抒性情，追求空靈之境。總而言之，在碑學興盛的背景下，堅持師法帖學名家譜系，進而自成一代帖學名家，是溥儒書法的歷史性意義。

許漢文

篆書四屏

紙本　縱一三九釐米　橫三四釐米　一九六一年

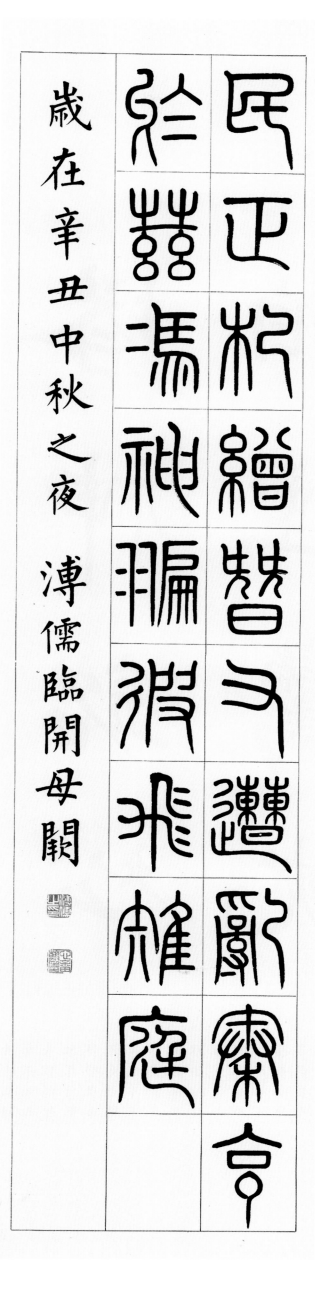

歲在辛丑中秋之夜 溥儒臨開母闕

古寺芙蓉　塔神銘松　柏煙鸞沈　仙鏡底花　殳梵輪前

古寺
塔神
柏煙
仙鏡
沒梵
銖寶
佛沈
重圓隱
香臺夜
聲徹九
長歌進
池徒倚
丹青古
珠林鷹
紬圓月
池歲月
霽碧殿
秋陰歸
煙霞遠
輝廢臨
影殿丹
鎣香臺
翠霞臨
銜象巢
蹋雨花
霽沙莫
寶金池
晚眺初
上方下
外有三
通路遠
心對虎
傳人少
僧還密
磬林下
路白月
青松臨
寒山舊
窗前桂
霜更待
松高蘿
輕中有石

爲衡亮生書
唐詩手卷
紙本
縱二八釐米
橫五二九釐米
一九三七年

08

鉢衣千古
佛寶月雨
重圓隱隱
香臺夜鐘
聲徹九天

悠山盡萬
縷從此生
寺古木無人
不知香積深
雲峯古
無人送
山何處鐘
石泉咽危苍
青松色冷
空潭曲
禪制毒龍安
香利夜忘
歸松燈明
殿扉青
方丈室
繫凡邱衣
白月傳心
淨青蓮喻
法微天花
落不盡塵
處鳥衙飛
沿溪又涉
嶺始鐘度
前軒堂殿
鳥沈溼幡
扁雲隆泉
涼泉徹
石古木
僧階近茲
踈猿月上
遊堂易言
歲次丁丑
仲夏上浣
書奉
亮生仁兄
有道鑒家
之屬
西山逸士
溥儒作箑
錦園

也　丹　珠　地　長
歲　青　林　徙　歌
月　古　鴈　倚　遊
采　龍　塔　對　寶

蟬　煙　秋　霽　紺

虜　霞　陰　碧　園

虜　遠　歸　殿　澄

吟　山　路　下　夕

晶　衛　翠　罄　影

雨　象　霞　香　殿

空　鳥　巢　臺　臨

酡　砌　飛　隱　丹

寶鐸搖初

霽金池映

晚沙莫愁

遠路遠門

外有三車

上方鳴一夕

磬林下一

僧還密竹

傳人少禪

心對虎閒

青松臨古

路白月滿

寒山舊識

窗前桂經

霜更待攀

松高蘿蔓

輕中有后

林平下界

水方急上

方登目朋

緣忽無啟空
從山程初門
此盡廻地不
生萬步本易

不知香積

寺數里入

雲峯古木

無人逕深

山可憂鐘

禪制毒龍　空潭曲安　青松薄暮　石日色冷　泉聲咽危

香刹夜忌

歸松青古

殿扉燈明

方丈室珠

縈七邪衣

爲衡亮生書
唐詩手卷
（局部）

處	落	法	淨	白
鳥	不	微	青	月
衝	盡	天	蓮	傳
飛	虜	花	喻	心

沿溪又涉

嶺始喜入

前軒鐘度

鳥沈壑殿

高雲暴番

遊豈易言

僧偕近茲

踈猿月上

石古木徹

涼泉墮衆

歲次丁丑

仲夏上浣

書奉

亮生仁兄

道鑒家

錦園 溥儒於 西山逸士 之屬

華

惟崇山之瑞木航坤維之靈柩比鳳首之氣薰飄垂

龍之露珠疑戚芝之不然若秋蓬之根孤狐方勃泥之瀾

藥樹類長卿之骨餘博建木而九櫚隱帶麻之血欄

若乃桃實晨霞芝蓋珊瑚文山芝紫雍梁草朱彼島

聚而遷翠咸氣靈而性殊茲莊周之散木亦離披而

見除擬文莖以去疾感靈荷而夜靜豈待女仰婚香

匪惡憂而葉敷同首陽之採薇迴梁父之郁申誠术

桂之引革將永夢於華胥金荊枕覼覽歲華之代謝嘉茲

卉之獨芳越暑於一節處幽谷而艤戴逃蒹葭芳

與焞與蕭艾芳殊方如衷安芳臥雪似伯奇勞復霜

志顛沛芳不移道艱危芳益彰瞻杜蘅芳湘浦採巖

薇芳首陽鷟寒飈芳隕籜亦何草芳不黃斯葳雜而

獨茂芳不摧析而盡傷況復涵中和之化育承聖澤

之靈休若葡萄之入貢爰布種於中州比菖蒲之有

節芷芳芊菜之道流画芝芳之頃美興與魚藥之泉司若

自作賦桌屏
六幀
灑金雲蝠紋箋
縱四〇釐米
橫十一釐米
一九四二年

26

殊實已別於菱芰質不同於蒲蘆類潤嶺之可薦思

之所稀信聖清之德被苜蓂於斯而擬議誠迂方

見志嗟草木之無情且感氣而絕類告周餘之黎民

尚念茲而不寘　凌霜菜賦惟天地之化育芳咸一德之彼

同觀蠛蠓之微物芳亦含性於鴻蒙將薄天而作霧

芳欲旋磴而成風迤遊翔乎嶺末芳友蟧蜈乎太清

避青蠅之鷹鸇芳驚燿熠之燭龍若乃浮飛蛾空乘

春為而相時歸化與物終始彼鶤鵬之遷舉芳將杯

觀乎立湖刷渤澥而震蕩芳搏九萬而南圖終連軒

終歸盡芳將汗漫而為烏芶吾道之善藏芳安知夫

蠛蠓之所殊　蠛蠓賦

僕以壬午仲春養疴僧舍春盡還山書舊作三賦

用自警勵欲有所增益耳薄儒識

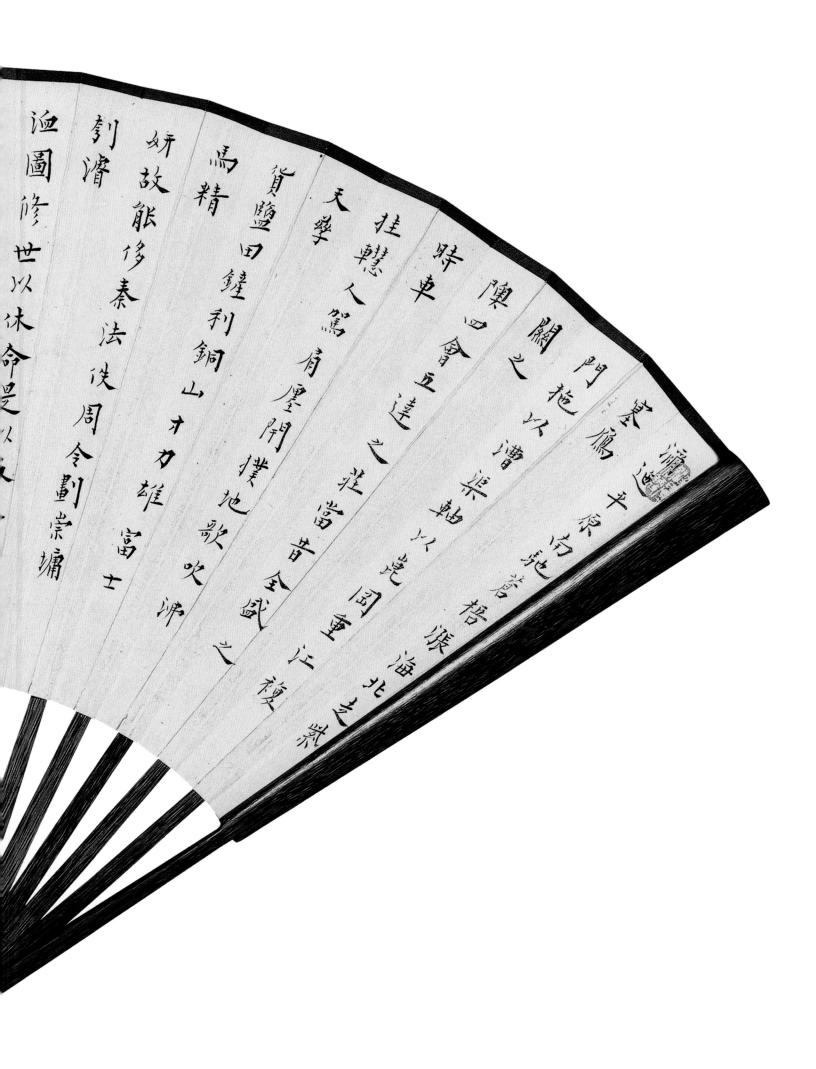

贈白永吉楷書節錄
《蕉城賦》成扇

紙本
縱十九釐米
橫五〇釐米
二十世紀四十年代

28

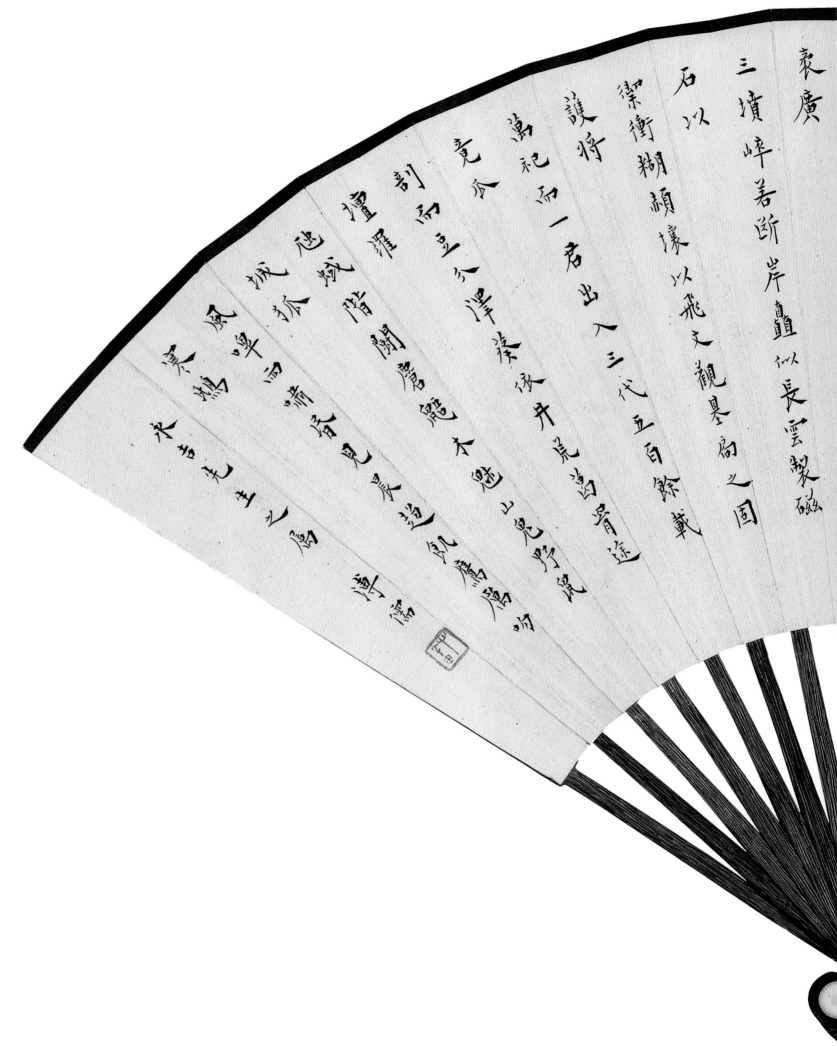

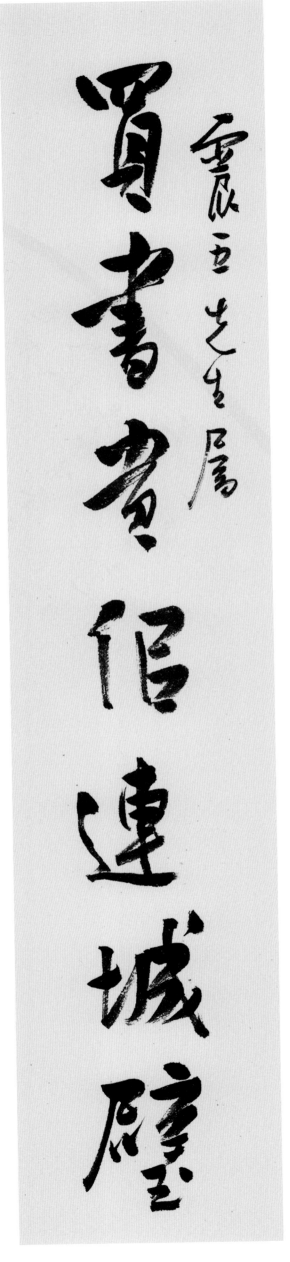

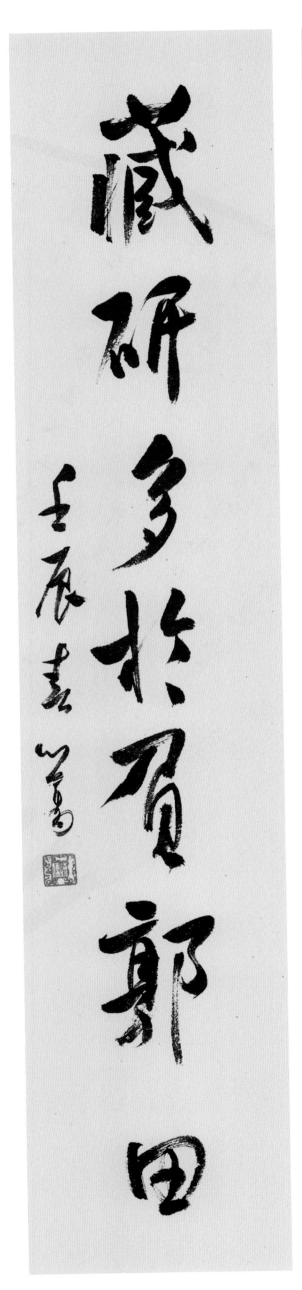

贈方震五行書七言聯

紙本　縱八〇釐米　橫一七釐米　一九五二年

謝女東山詠絮才畫屏珠箔倚雲開名媛自古於文藻筆

架珊瑚列玉臺

紈扇低鬟入畫中一竿脩竹上寒空丹青持贈非無意欲有

蕭然林下風

大千先生為僕女弟子文瑾作脩竹仕女為口占二詩題之

乙未小陽月溥儒試香雪軒筆

伊藤文瑾字晚芳心蘭士昉以嵗甲辰之出觀於金山

予遊巴至汀今郗修金而止北人道人以之出觀於金山

洛衣洋嫣然花之士束社

題張大千為伊藤文瑾作
《修竹仕女圖》詩二首

紙本 縱三三釐米 橫二十釐米 一九五五年

楷書七言聯

紙本　縱六一釐米　橫一〇釐米　年代不詳

雞足觀書挑夜雨

鶴頭臨帖寫春雲

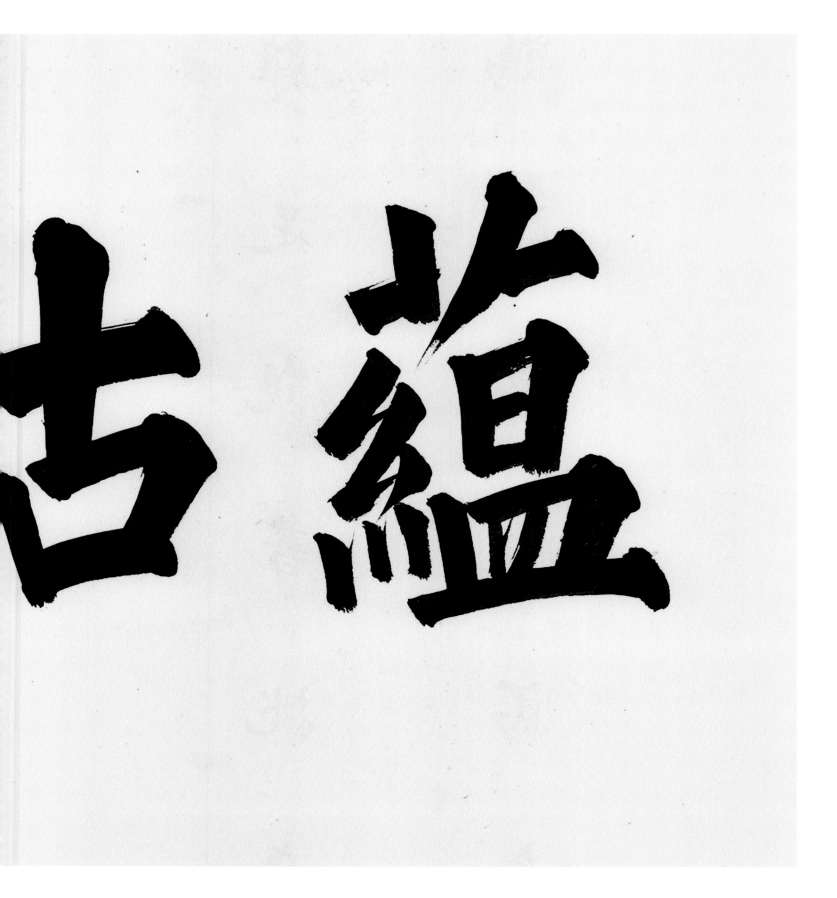

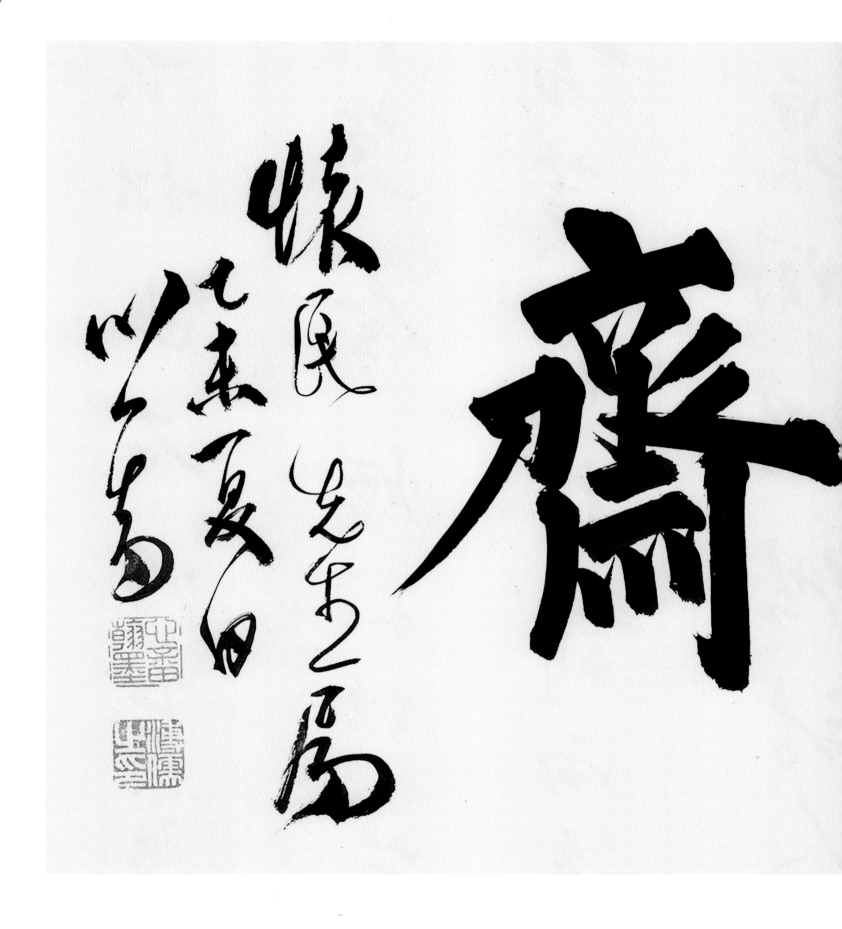

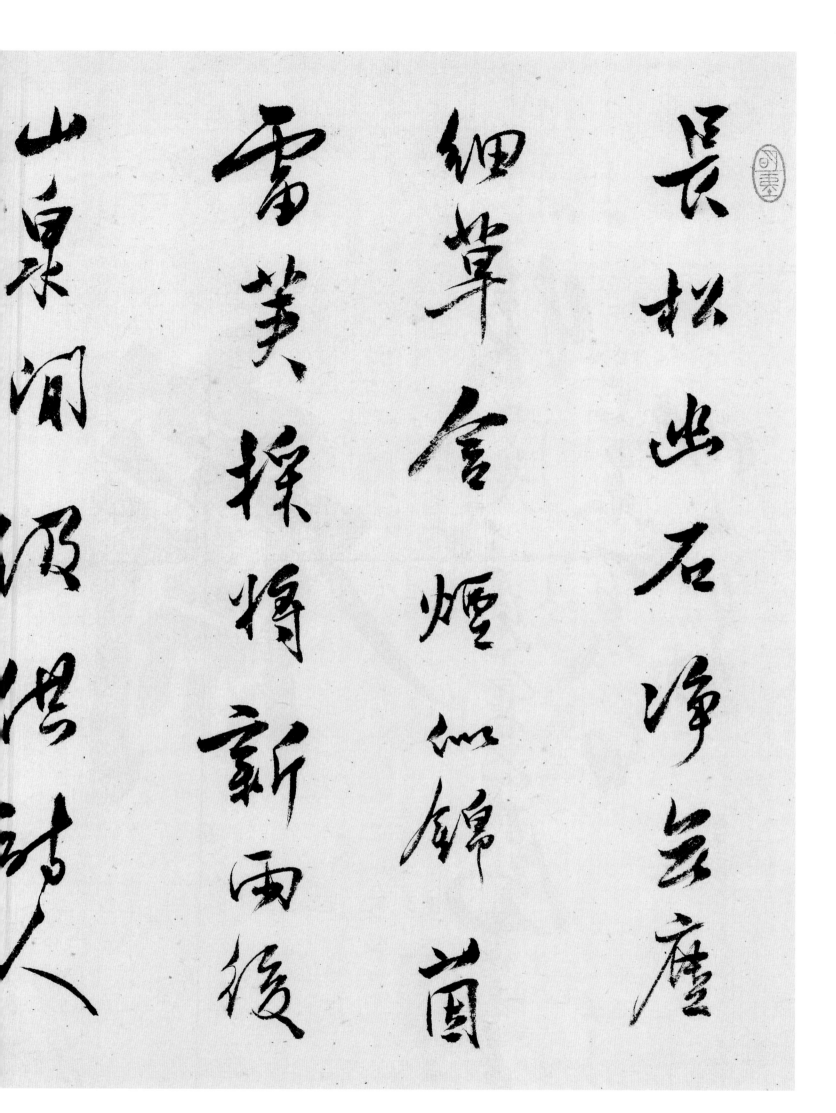

長松出石淨無塵

細草含煙似錦茵

雪葉採將新雨後

山泉洞泌湧潺詩人

紙本
縱三九釐米
橫六二釐米
一九五五年

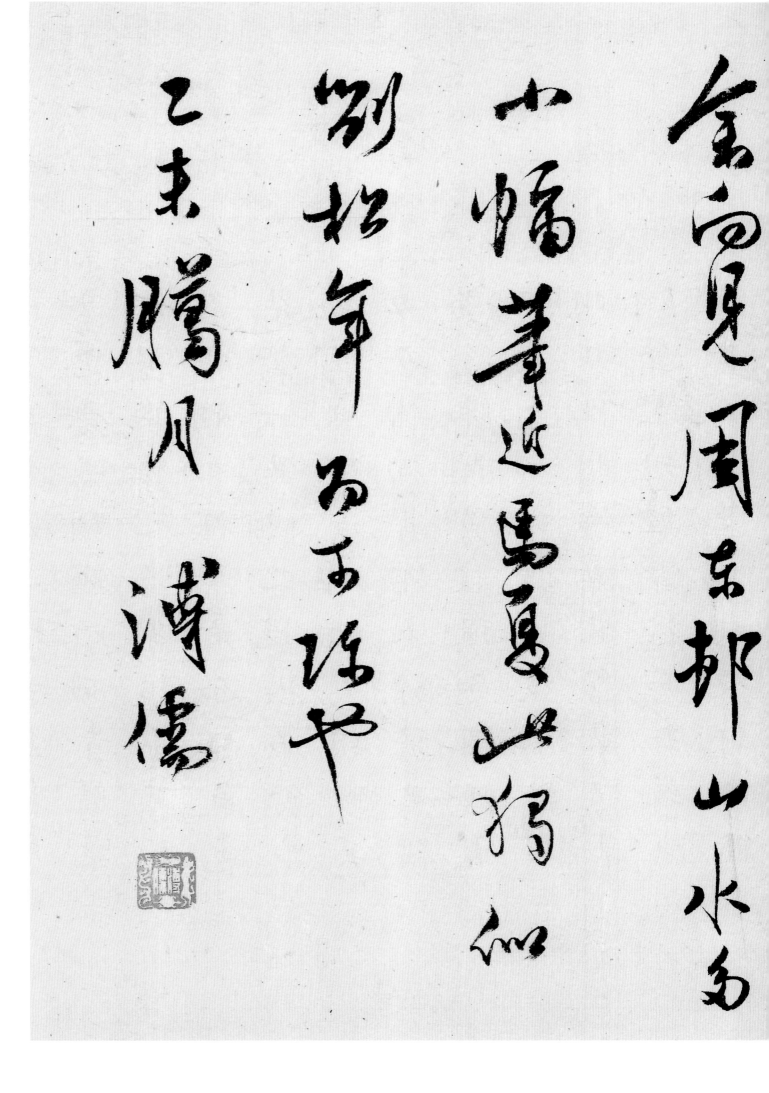

余向見周東邨山水為
此幅筆近馬夏此幅似
別拈年為之話也
乙未臘月　溥儒

蠹化

陸龜蒙

橘之蠹大如小指首員特角
身處戲然類蝤蠐而青翳葉
仰齧饑蠹之速不相上下人
或根觸之輒奮角而怒氣色
彉驚一旦視之僛然弗食弗
動明日復迡則蛻為胡蝶矣
力力拘拘其翮未舒襜黑韝
蒼分朱閧黃腹塡而楄矮繊
且長久醉方寤羸枝不揚又
明日往則倚薄風露攀緣草
樹葺空翅輕瞥然而去或隱
蕙隙或留筐端翩旋軒虛飀

小楷《蠹化》

紙本
縱十九釐米
橫五〇釐米
一九五六年

桔人雖甚憐不可解而縱
噫秀其外類有文也嘿其中
類有德也不朋而游類絜也
無嗜而食類廉也向使前不
知為橘之蠹後不見觸蠻之
網人謂之鈞天帝居而來今
復還矣天下大橘也名位大
羽化也封略大薰篁也苟滅
德忘公崇浮飾傲榮其外而
枯其內害其本而蜜其源得
不為大螯綱而膠之乎觀吾
之蠹化者可以愓愓
丙申二月　溥儒書

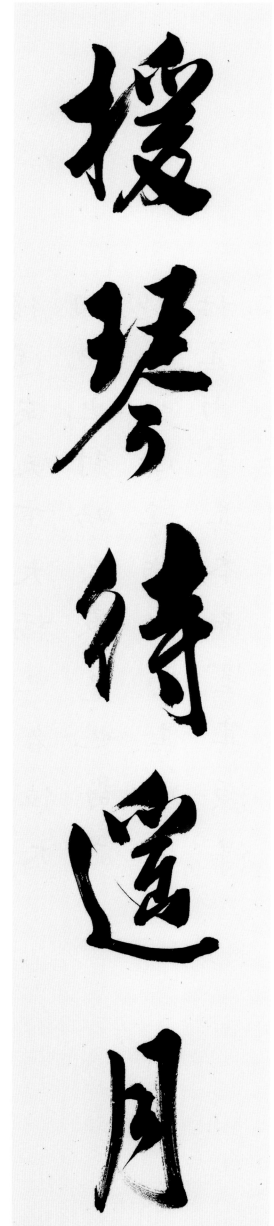

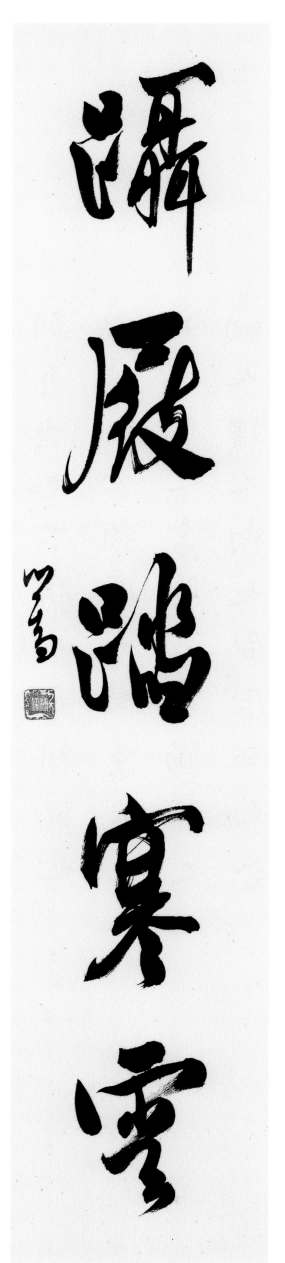

行書五言聯

紙本　縱七〇釐米　橫一五釐米　年代不詳

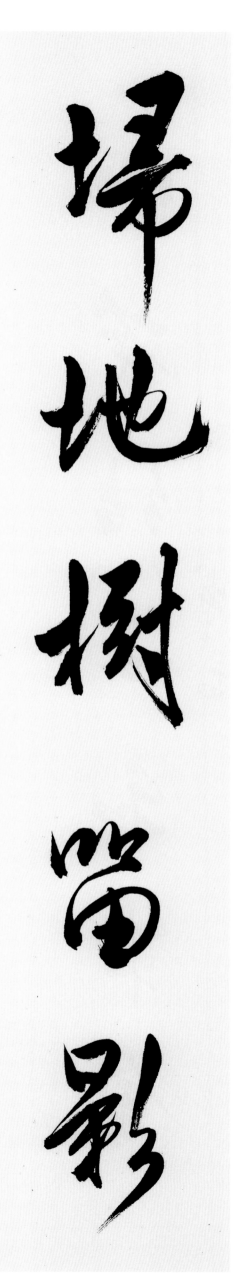

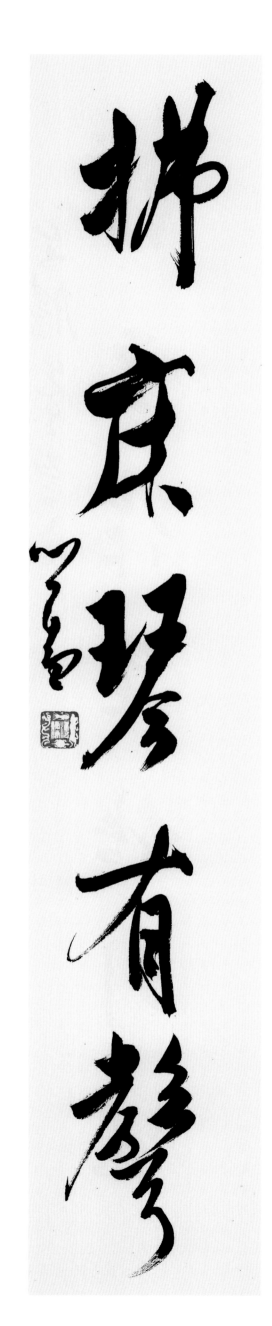

行書五言聯

紙本　縱六七釐米　橫一三釐米　年代不詳

行書七言聯

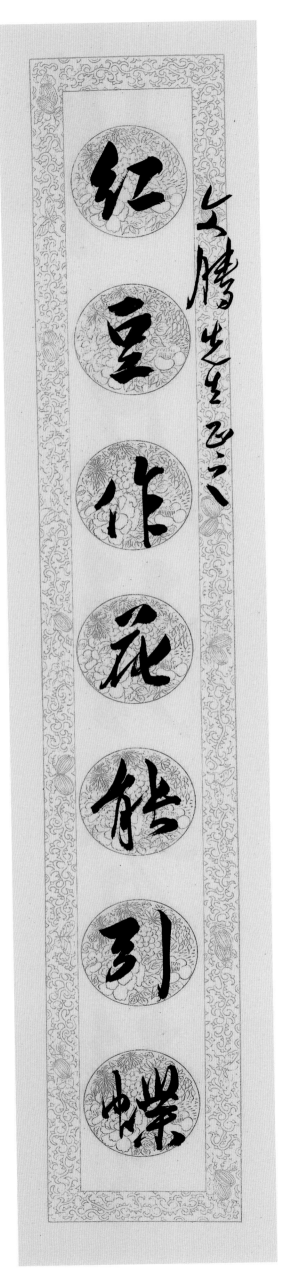

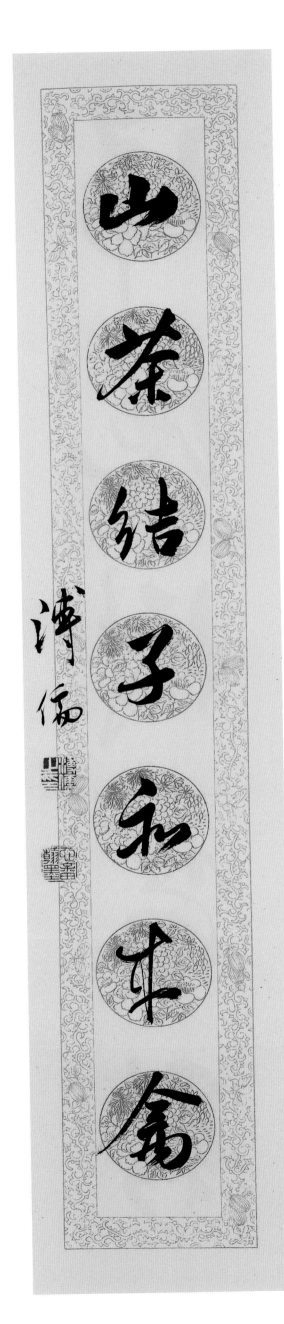

紙本　縱九六釐米　橫二一釐米　年代不詳

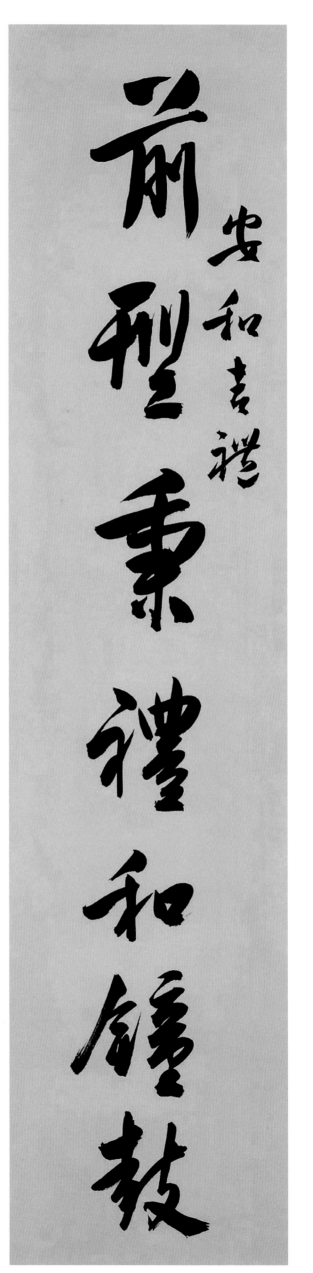
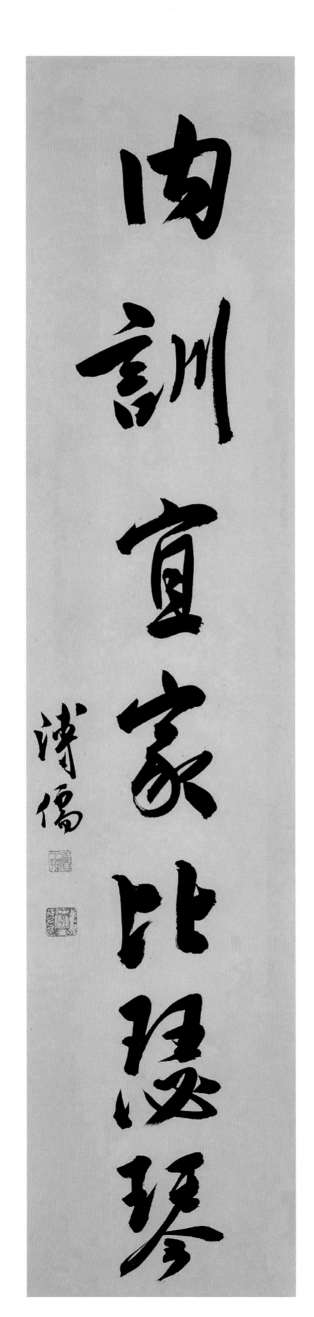

前型秉禮和饎穀

宜和吉祥

陶訓宜家比琅琊

溥儒

行書七言聯

紙本　縱八七釐米　橫一九釐米　年代不詳

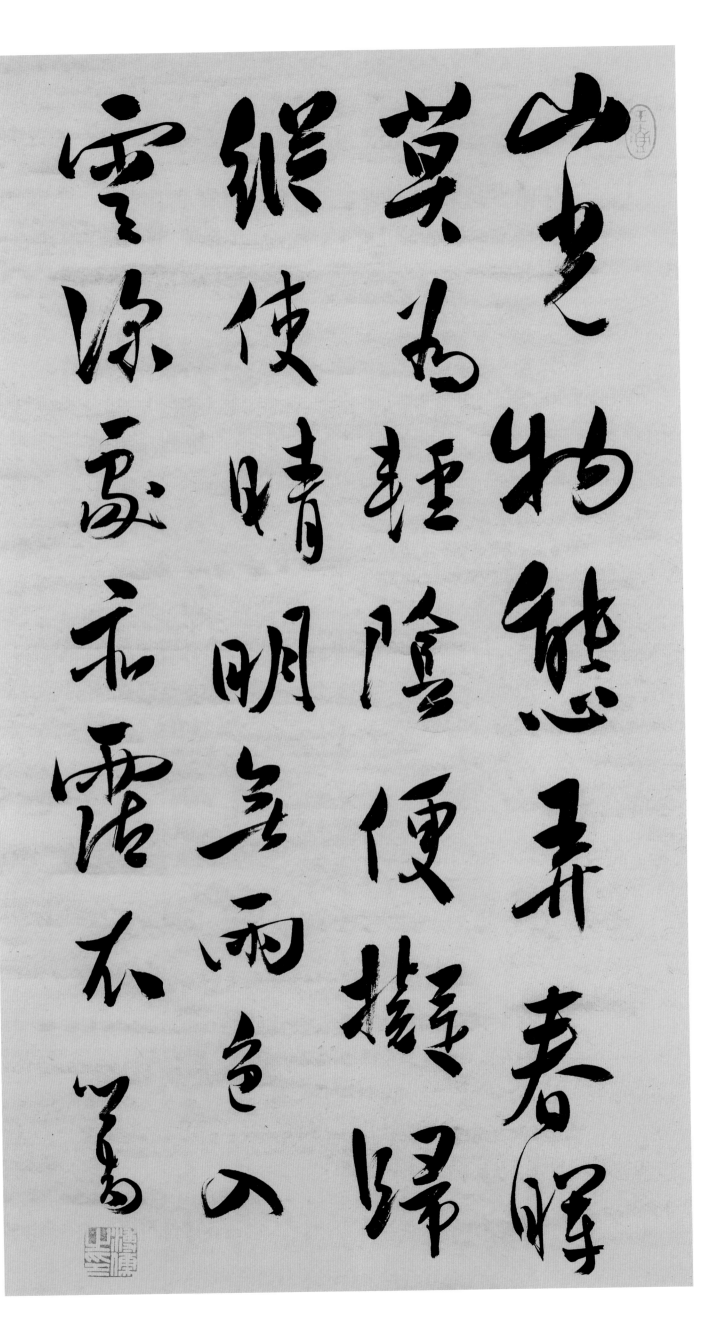

行書七言詩

紙本　縱六七釐米　橫三五釐米　年代不詳

行書杜甫詩

紙本　縱九八釐米　橫三一釐米　年代不詳

中興諸將收山東，捷書日報清晝同，河廣傳聞一
葦過，胡危命在破竹中，祗殘鄴城不日得，獨任
朔方無限功，京師皆騎汗血馬，回紇餧肉葡萄宮，
已喜皇威清海岱，常思仙仗過崆峒，三年笛裏
關山月，萬國兵前草木風，成王功大心轉小，郭相謀深
古來少，司徒清鑒懸明鏡，尚書氣與秋江清

溥儒

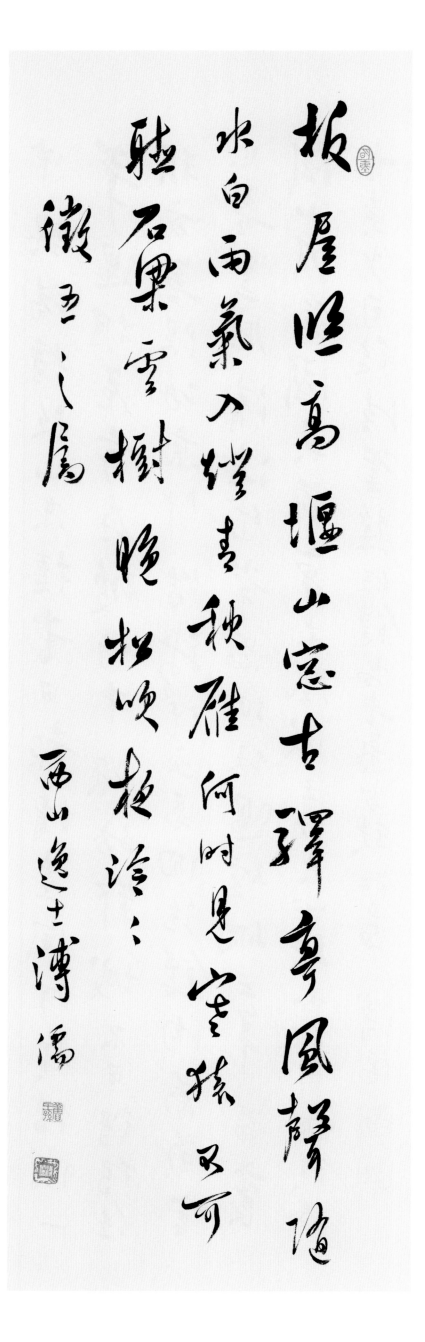

贈方徵五行書五言詩

紙本　縱八八釐米　橫二八釐米　年代不詳

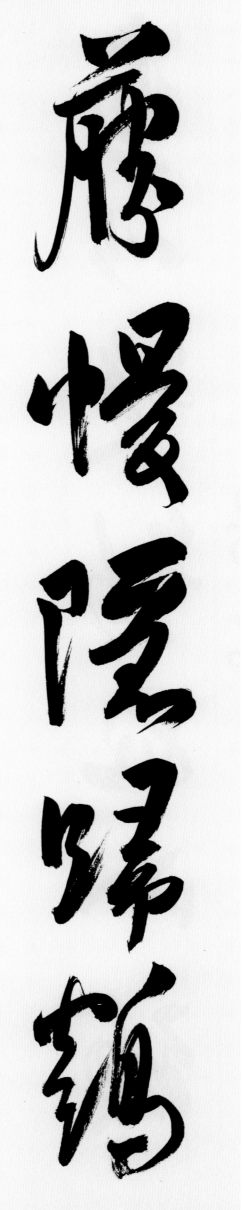

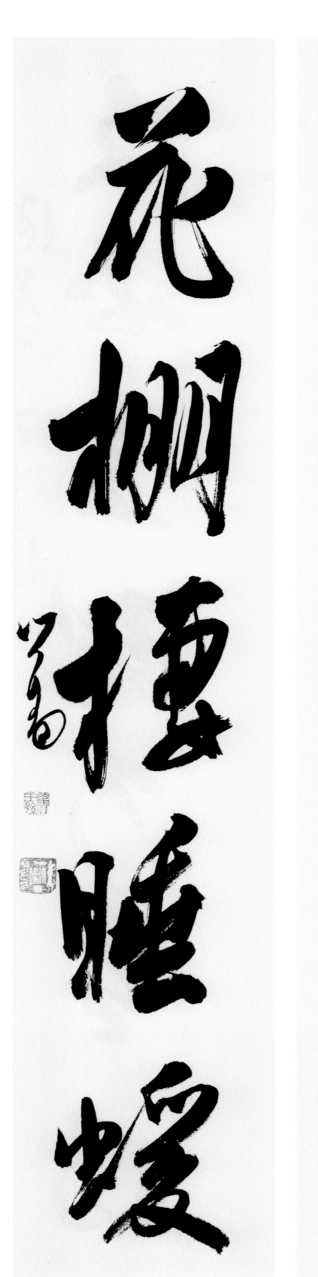

行書五言聯

紙本　縱六九釐米　橫一四釐米　年代不詳

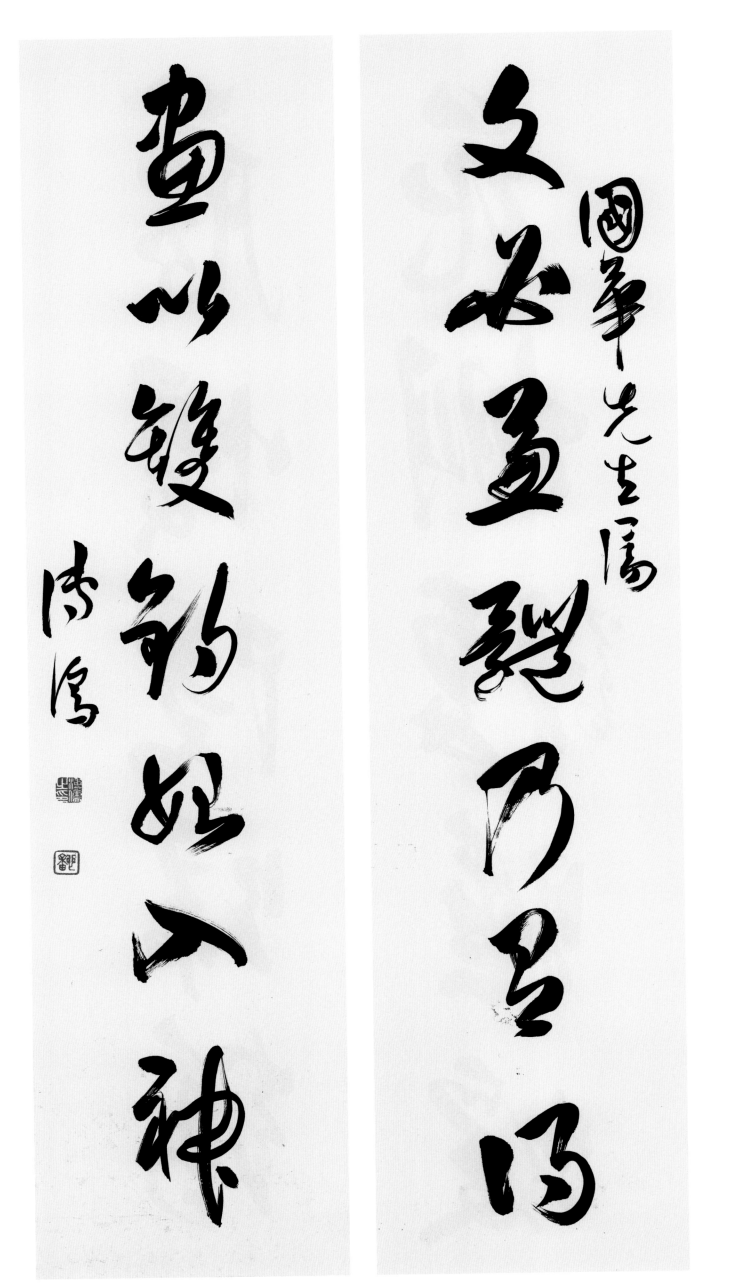

行書七言聯

紙本　縱一二九釐米　橫三〇釐米　年代不詳

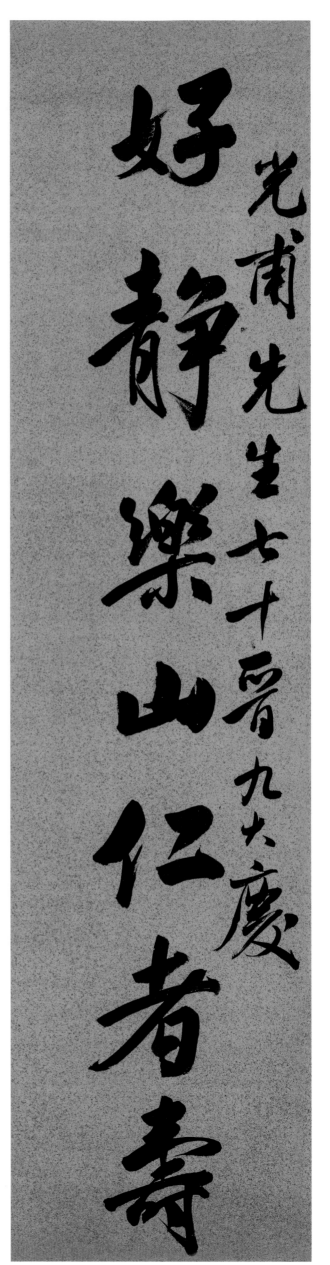

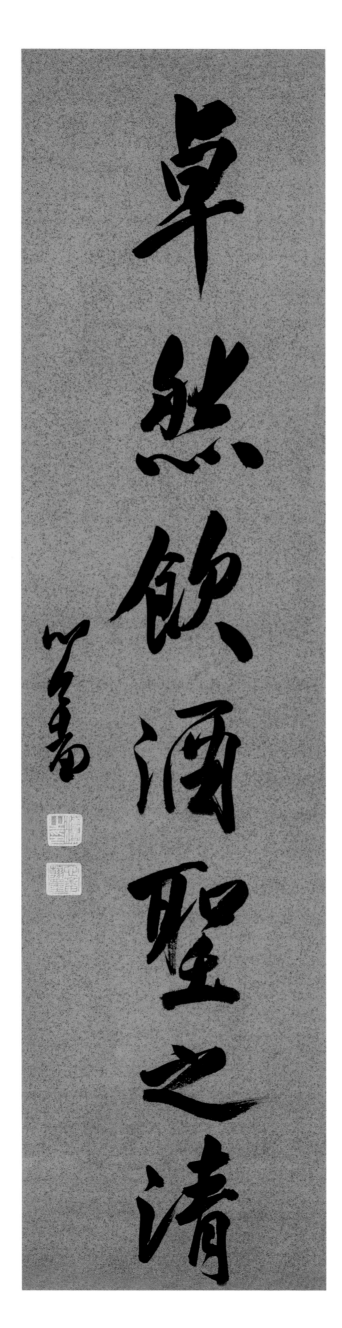

行書七言聯

紙本　縱一二九釐米　橫三〇釐米　一九五九年

行書五言詩

紙本　縱一〇六釐米　橫三七釐米　一九六二年

明月隱高樹，長河沒曉天。騰騰洛陽去，此會在何年。悠悠客宿，嘗狀新暗谷。

銀西山月照窗近，天河入戶經。蒼春平仲綠，清夜子規啼。孤客空床聽，寒城聞曙明。

可眠終之樸，天才歸來物外情。負狀枕閒臥，耕源水為石，當入幽林採藥行。野人相閒臥山。

將撼南遊煙含比，諸遠承恩感已殊，戀嘗未還。願萬丈紅泉落，遙連中巘氣連梅。

慈燈吐青煙，幔五湖秋畫壁，餘鴻雁紗窗宿鬥牛，更疑天路近，夢興白雲遊白。

歸青山橫北郭，白水遠東城，此地一為別，孤蓬萬里征，浮雲遊子意，落日故人情，揮手自茲。

八月湖水平，涵虛混太清，氣蒸雲夢澤，波撼岳陽城，欲濟無舟楫，端居恥聖明，坐觀垂釣者，徒。

憶謝將軍，余新結高詠斯人喬，明朝掛帆席楓葉荻花紅，此時行舟綠水，月鏡雙橋落。

盡日南樓縱目初，浮雲連海岱，平野入青徐，孤嶂秦碑在，荒城魯殿餘，從來多古意。

長詩罷高舟意不忘，光細弱，初上影，斜屏未安，微斗古塞外，已隱暮雲端，河漢不。

河魚應對躑人酒川聽長者串相邀，媿泥濘馬到皆墟，當開洞庭水，參上。

溫沅清氣蒸雲夢澤，波撼岳陽城，頌濟無舟楫，端居恥聖明，坐觀垂釣者，徒。

福取蓮，電方知不繫心，當山新雨後，天氣晚來秋，明月松間照，清泉石上流，竹喧歸浣女，蓮。

悠晴雲輕殊，頌投人康宿陽，水間撫夫，壬寅春三月連陰，此風令始晴，濤雲興遣興。

行書五言詩（局部）

溥心畬書畫潤格

書

五尺對聯　壹仟伍百元

四尺對聯　壹仟元

三尺對聯　捌百元

三尺屏條　壹仟元

二尺屏條　捌百元

扇面　壹仟元

匾額三字　壹仟元　三字以上　二千元

畫

紙本
縱二八釐米
橫八○釐米
年代不詳

三尺屏書　叁仟元

二尺屏書　壹仟伍百元

冊頁每開　壹仟元

扇面　壹仟伍百元

題畫每張　伍佰元

手卷另議　聏景加倍

工筆
楷書　加倍　先潤後筆

點古畫另議

書畫一律紉方尺計算

紙本
縱二八釐米
橫五八釐米
年代不詳

魚翅 椰翅

雞粥 加火腿

拌猪膧 蒜 醬瓜

糟煨筍尖

烹蝦 以塊多加葱蒜

醬燒雞丁

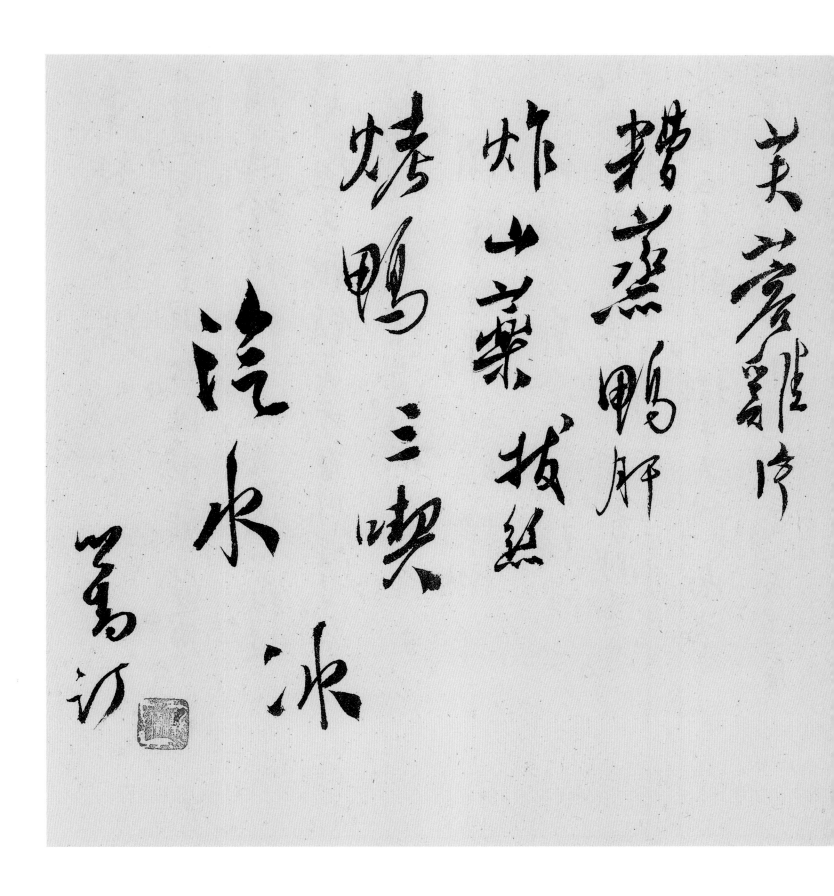

芙蓉雞片
糟蒸鴨肝
炸山藥拔絲
烤鴨三吃
汽水冰

溥儒

日月潭教師館碑。

天行以健。同流之謂仁。地德廣運厚

生之謂道。陰陽精氣是之成山嶽故

萬峰嶒趖。五嶽鎮其方。百川溥洪四

濱。望其邪。偃山環海。積水為潭日

月重光。開密疊翠。輝娟縹緲攀

瑤闕之霞氣。窮廓舍風振瓊雪之

玉佩。涵盧耀彩。澄波吐瀾香渺逶迤。

會川入海。西連列嶂。劚末為樓。南沙層

波。浮榬翠館。於是息遊寸屋賓遇犀

行書《日月潭教師館碑》初稿

紙本
縱三〇釐米
橫六一釐米
一九五九年

舉。申崇兩楹，以記宣聖，歌光華之

復旦。仰日月之代明，杏壇高揭，煥麗景

於青冥。華蓋西臨，動星之於璧落，聖

有謨訓，克綏歟獻，樹之風聲，隆脩

人紀。若夫以禮教民，則民不怨武化歐訓。

敷佑區樣，翳風以善俗，尊道以敦學。

使甚居仁由義，隋簪禮樂之堂，秉哲

協風咸有時雍之德。

壬辰二百五十九字

寫初稿

行書四屏

紙本　縱一三三釐米　橫二六釐米　一九六二年

江上連綃雨應春墨色深澗隨漁渡生遠

結水雲心雖有為畫興無窮人與不林嚴陪何敢坐簟不干雲雲陵仙觀遠近屢屬

飲澗聲黃石餐霞訪未松嶺雲里雲鶴不陪相灣迴洞輕弱雪雨飛泉響小水尒兇闐興

雲平登隂訪未磯山連臺壁遠日照越江明我

樹罨陰踏幽篁望石蹬生苔僧閣晝封社不開夜遽不見三潭月窣堵夕陽容中稱晝鏡室裏異山河氣凄青色雲光掩素娥頻年記

消息欄杆意如何芳渡平沙淨村已無痕廢朱門鎻塘江上如霧月空照寒沙灘草痕壬寅夏五月錄舊作諸篇

溥儒

趣望石鐘生

蓬月空遊

氣凄青雲

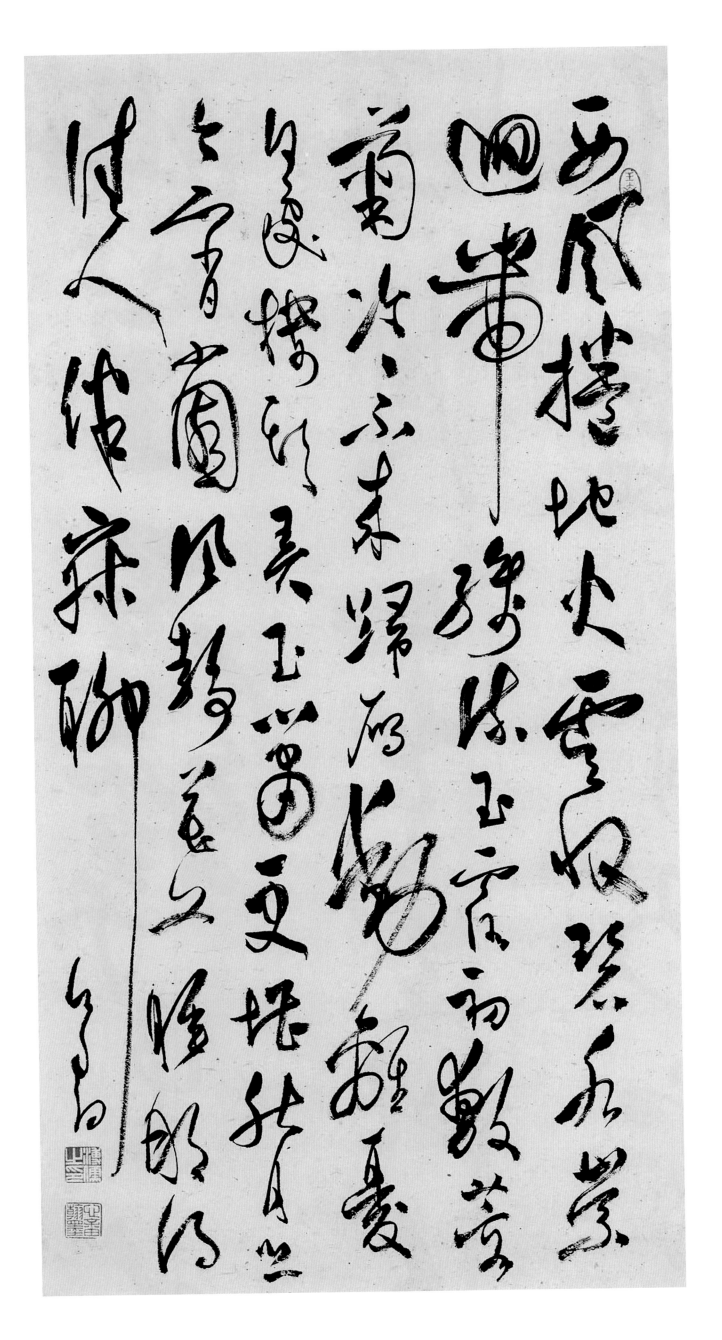

草書七言詩二首

紙本　縱八九釐米　橫四六釐米　年代不詳

草書《碧雲》條幅

紙本　縱四一釐米　橫一九釐米　年代不詳

寄陳曾壽詩稿

紙本　縱三〇釐米　橫一六釐米　一九三二年

壬申九日雪蒼然飢鴟節

天寶雲下蕭茫期節序潛驚有所思九疊

風雲生鼓角五陵煙樹畫摧摧寫詩北

蒼茫孤城遠秋氣東來正烏遲行盡遠遠

非故國登樓王粲淚如此

蒼初稿